美字 練習日 靜心 寫好字

鋼筆字冠軍的名言帖 1 6 9

葉曄、楊耕 著

suncolor
三采文化

寫字不再是個人的事，
而可以是大家的事。

蔡曄

　　曾經是一個字跡潦草、被班上同學嫌棄為醜字之首，如今，竟然就這麼出書了，謝謝那位同學，我的恩人……

　　國三那一年，被國文老師叫去寫黑板上的造句，寫完之後，一位個性坦率且寫一手好字的同學，忽然評論起我的字，稱我寫的字是全班最醜的，當下的我晴天霹靂，無法接受這個說法。但不論屬實與否，可以確定的是，那位同學，是我在練字這條路上的第一個、也是最重要的貴人，就因為那個 moment、那句話，葉曄從此踏上埋頭練字的旅途。

　　原以為就這樣繼續寫字下去，充其量就是個興趣，然而越是熱衷於書寫，就越多貴人出現，也出現越多「貴筆」。要特別謝謝在大學遇到的啟蒙我硬筆字的恩師—黃明理老師，以及持續給予指導的蔡耀慶老師，沒有恩師們的指引，必定沒有今日的我。而我也要感謝我的家人，尤其是未曾見過面的爺爺，我人生的第一支鋼筆——派克 21 就是爺爺流傳下來的，爺爺無疑是穿越時空將我推入鋼筆坑的幕後黑手（註）。有了鋼筆，雖然沒有因而功力大增，卻加強了寫字的動機並拓展了寫字的世界，於是寫字從原本的興趣，逐漸發展成一種「使命」。

　　當我把寫字當成一種人生的使命在從事時，也得到更多來自四面八方的資源和回饋，也遇到和我志同道合且願意一起研發硬筆字教學的楊耕，腦中的藍圖於是越來越清晰。有一天我腦中浮現一句話：「寫好字可以是一個人的事，但是當我發現寫出來的字句可以感動、激勵人時，我知道：寫字不再是個人的事，而可以是大家的事。」如同本書的名稱《美字練習日：靜心寫好字》，每日的寫字時間對我而言是一個靜下來面對自己的時刻，在這資訊爆炸、社會紛紛擾擾的時代，能寫寫字和自己獨處，是多麼的珍貴。

　　如果你也開始喜歡寫字，也從每天的練字當中獲得生活中的小確幸，那請跟周遭的朋友分享吧！這個社會需要更多來自靜的力量。

※ 註：推坑指推薦自己喜好的事物，試圖讓其他人產生興趣並追隨、愛好。對鋼筆有所認識的人都知道，一旦開始踏入鋼筆的世界，通常會被琳瑯滿目的各類鋼筆甚至墨水等相關產品陸續吸引住，而不斷越陷越深，故鋼筆圈的人戲稱之為鋼筆坑。

感謝我的恩師——蔡耀慶老師。感謝我的師兄兼夥伴——葉曄。感謝身邊幫助我的人。

我從來沒有寫過序文，不知道從何下筆，索性就先將最重要的事情記錄下來。儘管讀起來令人覺得老套，但對我而言，他們就如同巨人般的存在，站在他們的肩上，我才有參與這次著作的機會。PS 當然我不敢自比牛頓。

這個世界上最遙遠的距離，不是「我就站在你面前你卻不知道我愛你」，而是「努力做事卻用錯方法」；更巧的是，這個人就是我。從小學開始對寫字產生興趣算起，到現在也有二十餘年了。在這當中的十幾年，練習的方法純粹就是土法煉鋼，不知道要閱讀，也不懂得去模仿。就這樣過了十幾年，我依然是那個寫字稍好一些的一般人，直到我遇到了我的巨人們。

這段緩慢的成長經驗並不是重點，重要的是，如何幫助有興趣練字而苦無方法的人突破重圍。畢竟，並不是每個想練字的人都像我有一副這麼厚的臉皮，緊抱著前輩與高手的大腿前進。於是，如何透過簡單易懂的說明、較容易上手的手寫風格幫助讀者，便成了我們的最高原則。

我必須誠實的告訴各位，練字是孤獨、枯燥的——這是第一道關卡。當放下「學別人寫字就沒有自己的風格」這個念頭，開始提筆學習古往今來的傑作之後，你會發現，現實與腦海中的美好幻想完全相反，例如筆不聽話、字寫得不像等諸如此類迫使人把筆收進抽屜的一萬種情況。注意，如果你出現了上述情況，這是再正常也不過的現象。

「自信心與成就感是不二法門」——許多人在第一道關卡受到挫折後，便離開了練字這條路。可惜的是，他們無法體會到破解第一關之後所帶來的興奮與成就感。有鑑於此，我們研究、蒐集了更多符合現代人習字的課題與資料，並努力想辦法讓讀者能更輕鬆的了解與操作。我們將此書的重心定位在「讓新手快速建立自信心與成就感」上。這種令人愉悅的感覺，是我們無法訴諸文字形容的，但可以肯定的是，葉曄與我直到現在仍然十分仰賴這兩種動力促使自己持續練字。

感謝你耐著性子看到了此處，也就是這段序文的尾聲，我衷心的期盼，本書可以幫助你否定我剛才說過的—— 練字是孤獨、枯燥的。

學、寫美字是愉快的
Enjoy writing !

寫美字，
可以建立自信心與成就感

楊耕

目錄

1. 基本認識 5

1 認識硬筆種類及周邊工具 7
2 良好的書寫坐姿 12
3 有利書寫的握筆方式 13

2. 讓字體變漂亮的關鍵法則 16

1 動筆前的準備 17
2 基本筆畫的寫法 18
3 字體的結構 20
4 筆順，順不順？ 23

3. 練字靜心・名言帖169 27

一筆一畫，一撇一捺，如同指尖的舞步，舞出豐富的心靈……

1 激勵自我的心靈加油站：勵志短文 28
2 古往今來的智慧結晶：名言佳句 51
3 動人心弦的時分：愛情語錄 72
4 增長智慧的心靈導師：哲學好文 94
5 文豪墨客的吉光片羽：詩詞古文 110

4. 鷹架式習字法 128

單字重點式拆解練習，逐步掌握美字核心概念

1.

基本認識

這是一個十分令人興奮的章節。因為我們要教你一開始該怎麼挑、怎麼買！

1 認識硬筆種類及周邊工具
2 良好的書寫坐姿
3 有利書寫的握筆方式

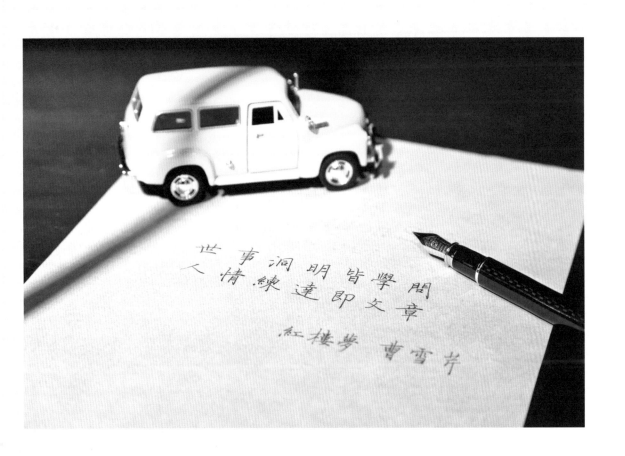

■ 寫字前的基本裝備

了解工具的特性是寫字之前不可或缺的準備工作。高手的工具看起來總是特別厲害，說穿了，就是稱手而已。高手之所以為高手，其中一個原因就是知道自己需要什麼工具。所以，與其一擲千金，不如依照個人的書寫習慣和喜好選購最適合自己的工具，本單元第 1 部分將分別介紹鉛筆、原子筆以及鋼筆 3 種日常寫字工具，讓讀者能夠藉此對書寫工具有更進一步的認識。第 2 及第 3 部分，將在放輕鬆寫好字的前提之下，對於寫字時的坐姿和手部握筆的方法提出建議。有了本章基本的工具認識和書寫習慣做為基礎，恭喜你，你已經有上戰場的基本裝備了！ Are you ready? Let's go.

1 認識硬筆種類及周邊工具

什麼是硬筆？

指筆頭尖、細、硬，相對於軟筆較無彈性。如鋼筆、原子筆、鉛筆、鋼珠筆、簽字筆等現代書寫工具。硬筆因為取得方便、使用快速，也因此成為現代書寫工具的主流。另外，也有軟筆（也稱軟毫），隨著手的力道製造出不同流線及粗細就是其特色。如毛筆、水彩筆等，在寫畫時線條最靈活表現的工具。

鉛筆

鉛筆的外型樸實，常常出現在小朋友手上。武俠小說中最厲害的兵器往往是掃地僧手上的掃把。大家可不要被鉛筆老實的外型給騙了，拿鉛筆練習硬筆字，寫出來的好處，可不是三言兩語就可以說完的。

鉛筆是一種利用使用石墨作為顏料的書寫工具，因為其可以用橡皮擦塗改的特性，所以使用者多為仍在習字的學生，或是常用在繪圖。鉛筆書寫硬筆字的效果獨樹一格，所以不少硬筆書法的練習者常選用鉛筆作為書寫工具，下面就從幾個面向介紹鉛筆與硬筆書法的關係。

鉛筆的特性還有軟硬之分，硬質鉛筆以「H」標示、軟質鉛筆以「B」標示、軟硬適中則以「HB」標示，英文字母前的數字越大，表示鉛芯越硬或越軟。標準的書寫鉛筆是「HB」，讀卡機填塗用筆是「2B」。使用鉛筆練字，首先最重要的是希望學習者可以養成輕鬆書寫的習慣。因此若選用 HB 寫字，會發現要寫出清晰而穩定的線條，比起 2B 以上的筆芯較為費力，連續書寫時手指的負荷大，字跡也較淡。所以，拿 HB 鉛筆來練習硬筆書法其實並不適當。建議軟硬度介於 2B ～ 4B，更能夠輕鬆而流暢的書寫。

‧ 鉛筆筆尖

鉛筆的筆尖會隨著書寫而磨損，因此筆尖上會出現各個不等的斜面，這些斜面就是產生筆畫粗細的原因之一。使用鉛筆寫字，利用不同的角度、筆尖的提按所營造出來的筆畫姿態相當豐富，所以鉛筆時常被應用在硬筆書法的創作上（尤其是手削鉛筆），下面的圖即為作者使用 2B 鉛筆書寫的效果。

2B 鉛筆書寫筆跡

化作春泥

原子筆／鋼珠筆

　　宋・陳師道《後山談叢》：「善書不擇紙筆，妙在心手，不在物也。」第一句話大家都能琅琅上口，在這裡提供完整的原文給大家參考。原因是，提到硬筆，我的首選是鋼筆。但鋼筆總有不方便的時候，人有三急，不解釋。而我認為第四急就是要寫字時急著找筆。在這個情況下，我們最容易找到的硬筆，非原子筆莫屬。所以，我們有必要好好的認識一下這位指尖最熟悉的朋友——原子筆。

　　原子筆又稱圓珠筆或走珠筆。原子筆是利用筆尖端的滾珠滾動時，帶出黏附其上的墨料並與紙張接觸形成字跡。原子筆是平常正式書寫時的常見工具，對於練字而言，日益豐富的筆尖粗細、色彩種類和不同的墨水屬性，提供很多樣化的選擇。挑選時除了符合個人書寫偏好以外，有一個重要的考量因素就是出墨，而這又與墨水種類息息相關。下面就以原子筆練字時可以參考的幾項因素來介紹。

・原子筆的特性與種類

　　原子筆對紙張的適應力相對優於鋼筆，而其中又以油性原子筆為最佳。一般而言，除了水性墨水的中性筆，書寫時都不用擔心有筆畫暈開的問題。因此，挑選原子筆時，出墨流暢、手感滑順最為重要。有時寫到起筆出墨相對不順的筆時，影響的不只是書寫的表現，也容易影響後續的心情。原子筆的種類若以墨水種類來區分的話可分為油性、中性及中油性三種。

　　油性原子筆即為最傳統的原子筆，紙張適應力強為其優勢，無論是在厚紙、薄紙，粗纖維、細纖維的紙上書寫都不構成問題。然而，比較明顯的缺點是運筆時容易有遲滯感、寫出中空的筆畫；另外一個缺點則是會出現黏稠的墨屎，影響書寫。中油性原子筆則是近年來油性原子筆改良後的新產品，滑順度更佳，比起油性墨料，較沒有寫不出字跡的問題，例如本書第 3 單元「名言」篇，就是使用 SKB 0.7mm 中油性原子筆所書寫的成果。

　　至於中性筆有水性墨水及膠狀墨水之分，是原子筆當中墨色最鮮亮、色彩變化也最為豐富的，更換筆芯也很便利。此外，書寫時手不須特別加壓筆跡就很清晰，故握筆較不費力。但是相對的中性筆也有些惱人的書寫問題，例如水性墨水比油性墨水慢乾、會滲透紙張纖維、膠狀墨水出墨容易斷斷續續等。

　　無論是哪一種墨水類型的原子筆都有其優劣，建議實際試寫過後，選出最好發揮的工具。

油性筆書寫筆跡	中油性筆書寫筆跡	中性原子筆書寫筆跡
化作春泥	化作春泥	化作春泥

鋼筆

　　鋼筆，英文稱為 fountain pen，是一種裝載水性墨水，利用重力和毛細現象將墨水引流到紙面產生筆跡的書寫工具，我們可以把它想像為一種從掌中汩汩流出美麗泉水的書寫工具。正常情況下，筆尖只要輕觸紙面即可書寫，十分省力，有利於長時間的練字。鋼筆筆尖是整支筆的靈魂所在，筆尖的材質與尖端處的「銥點」，主導了書寫的手感和效果。

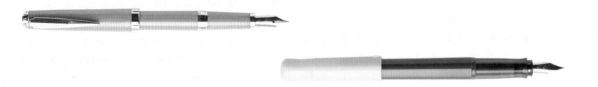

· 筆尖與寫字的關係

　　用於筆尖的材質常見的有不鏽鋼或 14K 金、18K 金。不鏽鋼尖的調性較硬，相對容易控制；14K 金及 18K 金則是因為含有相當比例的黃金，所以具有延展性，普遍比不鏽鋼製的筆尖軟彈一些，但影響彈性的因素很多，仍要視筆尖的製造方式而定。同樣構造的筆尖，黃金含量越高（K 金標示的數字越大），筆尖越有彈性，而適度的軟 Q 感，對於稍有基礎與功力的使用者，更容易表現出筆畫的豐富姿態。話雖如此，請各位千萬不要對「彈性、軟」抱有過多的幻想，多練習操控手中的筆，仍然是寫出好字的不二法門。

　　筆畫的粗細，取決於銥點的造型與尺寸，而筆尖至少有四種字幅的尺寸，歐美品牌以 EF, F, M, B 做標示，日本筆則多以極細、細、中、太或 EF, F, M, B 標示，雖然有字幅的尺寸可供參考，但是因為歐美文字書寫筆畫相對少，所以同樣是 F 尖，歐美品牌的尺寸會比日本品牌的尺寸大上一號。以我的經驗而言，日本鋼筆的 EF, F, M 三種尺寸以練字而言，大多不會過粗。歐美筆廠的鋼筆，必須要考慮出墨量稍大的因素，EF 或 F 是比較保險的選擇。

　　鋼筆的選擇繁多，外觀、材質、功能以及自由度的變化幅度也大，又有來自各牌墨水的加持，適度的添購自己可以負擔與喜好的筆墨。購買前多問、多試，就有機會挑選到心目中的倚天劍、屠龍刀。

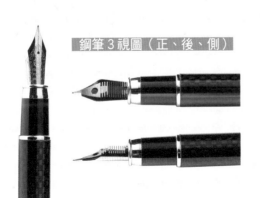

鋼筆 3 視圖（正、後、側）

M 尖鋼筆書寫筆跡

化作春泥

鋼筆墨水

墨水是一種令人又愛又恨的用品，愛什麼？恨什麼？墨水有什麼致命的吸引力，可以讓收集者積墨成塔而甘之如飴呢？我們從墨水的特性、型式、功能、特色來看，或許可以一窺其原因。PS 意志力薄弱者請謹慎閱讀。

我使用鋼筆的時間，不長也不短，恰好二十年。在前十幾年，墨水對我而言是「水性、用完要換一管新的、有時會暈開」的一種物品，而這個概念隨著我踏入社會，有能力添購想要的鋼筆與墨水之後一掃而空。

「鋼筆墨水是水性的，很容易暈，使用不方便，對嗎？」

「鋼筆寫過的紙張背面看起來都髒髒的，對嗎？」

「鋼筆字跡沾到水就會消失，很不方便」

這些問題的回答是——對，也不對。使用鋼筆寫出來的字跡會不會暈染，和紙張的耐水性、受潮與否都有連帶的關係；當然，墨水的配方、鋼筆出墨量的大小也有相當程度的影響。

■墨水採購基本教戰守則

當我走進文具店時，很容易的就可以買到白金牌卡式墨水、歐規卡式墨水、派克瓶裝墨水。這些產品最大的好處是 — 品質穩定、容易取得、方便使用。當我手上的鋼筆彈盡援絕時，我可以很快的在任何的連鎖文具店馬上補充，重新上戰場。

當我用膩了上述的墨水，想試試其他的產品的時候，可以分成幾個方向選購：

①顏色：這是最簡單也是最難的挑法，簡單的是「看到喜歡的，買就對了」，難的是「顏色太多」。

②性能：需要防水墨水嗎？有得買。需要不易暈染的墨水嗎？放心，也是有的。除了這些性能，流動性、滑與澀、筆跡乾掉的速度也都隨著不同配方而有不同的選擇。不怕買不到，只怕筆不夠多。

③容器設計：我只能說，對很多收集墨水成癮者，瓶子才是主體，這些美麗的玻璃瓶，絕對會讓你忘了到底是買墨水還是買容器。

總結：如果你發現鋼筆是一種有趣又好寫的工具，但又顧忌墨水是否會帶來麻煩，別擔心，在廣闊的墨水海洋中，要挑到喜歡又合適的墨水並不是太困難的任務。受限於篇幅限制，本書無法逐一收錄，但只要 google「鋼筆墨水」、「試色」等關鍵字，你就能悠遊在多采多姿的墨水中。小心……看緊你的荷包。

紙

請大家試著在腦海裡勾勒出一個畫面：以筆當鋤，墨水為養分，辛勤的在一方園畝耕耘，結成美麗的文字果實，此時，請不要忘了那片不起眼的沃土──成就美字不可或缺的紙張啊！選紙是一門重要的學問，若是筆優、墨也美，但寫在不適宜的紙張上，可是會像一場災難般驚魂動魄，令人失去寫字的興致。我們選紙可以從幾個向度來檢視，分別是厚度、耐水性及滑澀，為大家介紹如下：

・厚度

紙張的厚度通常以磅數來表示，磅數越高則代表紙張越厚。紙張的厚薄最直接影響到的是書寫的手感，當我們試圖為筆畫的姿態加分時，會握筆向紙面施加力道，越是薄的紙張，越是容易帶來回饋的彈性，反之則較無彈性。然而薄的紙張彈性回饋雖好，但一不小心便有可以「入紙三分」，把紙給戳破。因此我們可以這樣歸納：墨水流動性好或是出墨越容易的筆(如鋼筆)，越適合薄的紙張；反之，越須要施力方能出墨的筆（如原子筆），搭配較厚的紙張會有更佳的表現。

・耐水性

水性墨水的筆種最怕寫到又暈、又透、筆畫線條還長毛的紙張，這種情況下就算功力高強，所寫出來的自然也稱不上美字了。耐水性跟紙張的纖維緊密度有關，纖維越細緻，耐水性會越好。纖維的細緻程度用肉眼是不容易分辨的，另外，有些墨水的配方也會導致耐水性好的紙氾濫成災，所以最實在的篩選方式還是實際的試寫。另外值得一提的是紙張的保存問題。由於台灣氣候潮濕，讓紙張長時間暴露在空氣中，遭水氣入侵之後，即使是纖維細緻的紙張，書寫效果都可能慘不忍睹。因此，將紙張放在乾燥的環境是保存紙張、維持書寫品質的不二法門。

・滑澀

最後一個要談的是紙張的滑與澀。如同天雨路滑我們會選用摩擦力較好的鞋子一樣，寫字時遇到較為滑溜的紙張時，可千萬不要再配上「咕溜咕溜」的筆了，你能想像在油膩的廚房地板溜直排輪的樣子嗎？為了能適度控制運筆，選紙時可以將自己的筆的滑澀程度考慮進去，當兩者取得平衡時，自然就容易寫出自己想要的筆畫姿態。

☐ Encore 加映　　　紙張就是紙張，哪來的彈性？

我們在這裡向讀者提供一個小小的建議。

在紙張下面墊一層如毛筆用墊布、衛生紙等平面軟物。這樣的做法是為了讓輕與重筆有更明顯的落差與效果。當然，如果已經架輕就熟，墊與不墊軟物，就不是寫出好字的必要條件了。

2 良好的書寫坐姿

正確坐姿圖

①桌面（手腕）不能高於肋骨處。

②眼睛離紙面至少 20 cm 以上的距離。

③書寫處（紙筆的位置）大約是對齊右眼。

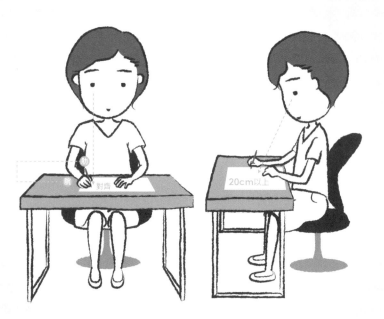

不良坐姿 1

不良坐姿 2

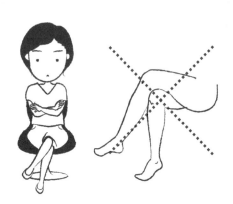

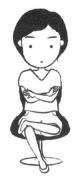

3 有利書寫的握筆方式

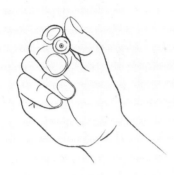

①拇指指腹、食指指尖執筆，中指當支點的樣貌。

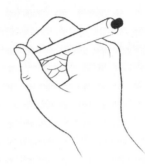

②執筆時拇指微鼓，另外，大部分的時候筆桿會靠在食指、手掌連接的關節前一點點的凹槽。

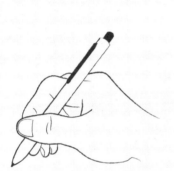

③執筆時無名指小指是放鬆、略縮而不是握緊的。

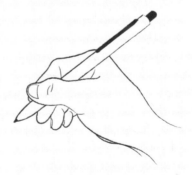

④筆桿擺的比較躺，位置在接近虎口的地方（不要完全躺在虎口上）

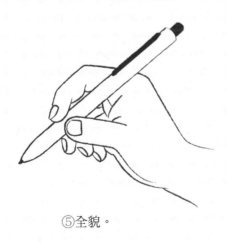

⑤全貌。

愛的反面不是仇恨，
而是漠不關心。
　　　德蕾莎修女

也許我活在你心中，
是最好的地方。
　　　小仲馬

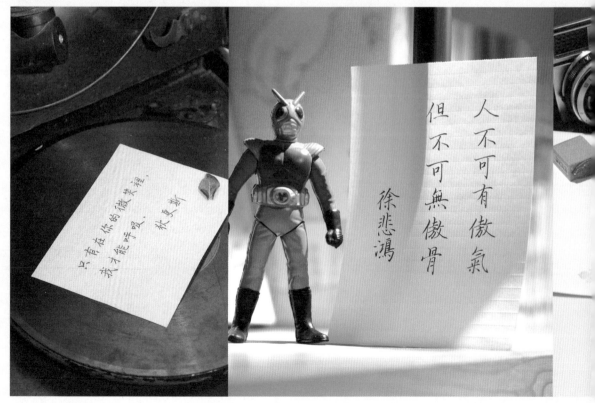

只有在你的微笑裡，
我才能呼吸。
　　　狄更斯

人不可有傲氣
但不可無傲骨
　　徐悲鴻

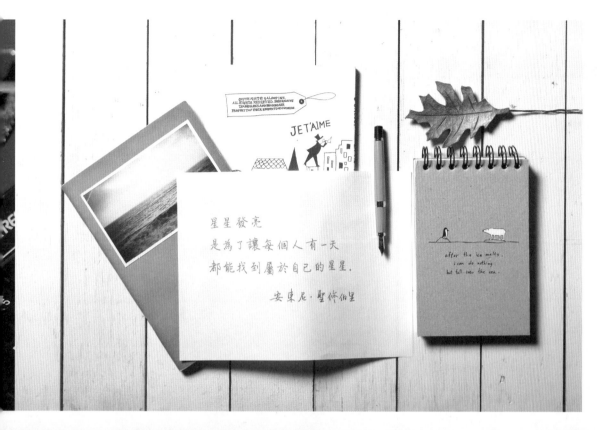

JET'AIME

星星發亮
是為了讓每個人有一天
都能找到屬於自己的星星。

安東尼·聖修伯里

after the ice melts,
i can do nothing
but fall into the sea.

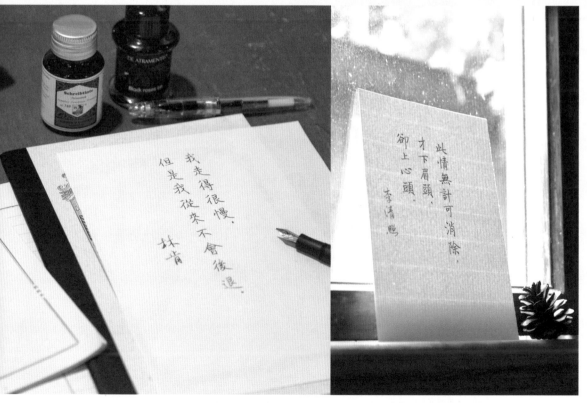

我走得很慢,
但是我從來不會後退。

林肯

此情無計可消除,
才下眉頭,
卻上心頭。

李清照

2.

讓字體變漂亮的
關鍵法則

掌握關鍵法則就可以不用擔心
在下筆那一刻的挫敗感！

1 動筆前的準備
2 基本筆畫的寫法
3 字體的結構
4 筆順，順不順？

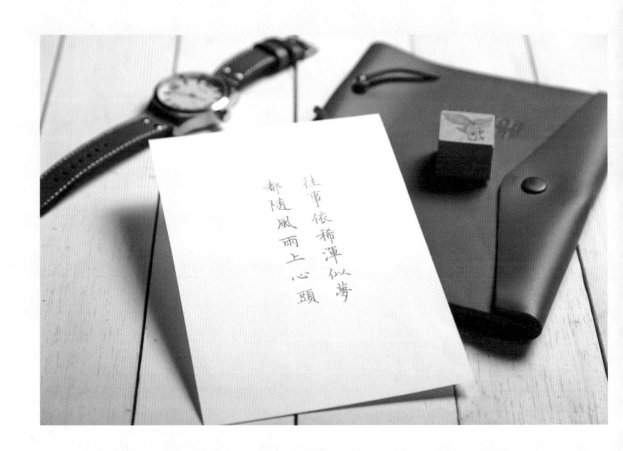

往事依稀渾似夢
都隨風雨上心頭

1 動筆前的準備

輕鬆的身心

　　寫字的目的是自我表達和溝通，這是一件再自然也不過的事情。更簡單的說，寫字是一種運動，也就是由腦袋瓜兒來控制眼睛和肢體的活動。既然如此，相信大夥兒一定認同「沒有緊張、肌肉不僵硬的好運動員」這一句話。心情緊張，隨之而來的就是肌肉僵硬，這對寫字來說，無疑是最大的敵人。偉大的書法理論著作《書譜》當中就提到「精神愉悅，事務閑靜為一合（有利的條件）。」由此可知，一千三百多年前的唐代人就已經告訴我們身心愉快對寫字的重要性。但是，即便我告訴各位，放鬆身心很重要，當我坐在寫字比賽的會場時，全身仍然會不自覺的發抖。原因無他，因為我是個有血有肉有感情的人，會緊張是很正常的。有目的的書寫，常常都是緊張的來源。例如：寫比賽、寫作品、寫情書。越有得失心，就越容易緊張；這個情形可以分為兩個方向來改善：

・練到駕輕就熟

　　自信心可以讓緊張的程度有效的降低，當然，這需要長時間培養。

・稍微轉移注意力

　　根據經驗，在壓力中寫字（比賽、作品、情書等），緊張的感覺不見得會持續。所以，如果沒有時間壓力，不妨稍微休息，轉換注意力；如果有時效性，我常用的方式是——在腦海中對著自己說：「我知道自己現在很緊張，這是正常的。但是我準備的很充分，我很強。」用催眠自己的方式，減緩這種緊張的感覺。大家不妨也試著找出容易讓自己放鬆的方法，多多利用。

敏銳的觀察力

　　模仿是創作的來源。提到臨摹，一定有許多人會拒絕，原因是「我想要有自己的風格」。我認為，寫美字不是人類的本能，更進一步來說，寫字需要有學習及模仿的支持。從不會寫到會寫是如此，從醜進化到美更是如此。換個角度來想，模仿所學到的，就是未來自我風格的材料。

　　相信談到這裡，或許有人已經磨刀霍霍向字帖，也有人認為困難、裹足不前。當然，依樣畫葫蘆也是需要方法的，打開模仿的範本前，第一個工作就是—把筆收好。這不是開玩笑，而是在動筆之前先動腦，仔細觀察美在哪裡？為什麼美？觀察得越細微，就會模仿得越到位，例如長短、粗細、角度、直曲等等外型的差異，都是我們需要觀察而後揣摩的重點。簡單來說，看過、思考過才下筆是非常重要的一件事。

② 基本筆畫的寫法

點、橫、豎、撇、捺、鉤

承上節，觀察過模仿的目標之後，恭喜你，可以讓筆兒們露面了。我們將筆畫的寫法分成「點、橫、豎、撇、捺、鉤」六個種類，下面將剖析這六種筆畫的外型及寫法。

粗細及輕重

先賣個關子，在介紹基本筆畫之前，相信大家已經觀察到，粗和細是構成單一筆畫的元素之一。舉個例子，輕與重對於筆畫的妝點，就好像化妝能使人增色一般，把字體結構寫好，再加上姿態豐富的筆畫，那便是好上加好。

- **細筆**

 相對細的筆跡，筆對於紙張的施力相對比較輕，施力越輕，則筆畫越細。

- **粗筆**

 相對粗的筆跡，筆對於紙張的施力相對比較重，向紙張施力越重，筆畫會越粗。

筆畫的粗與細是相對的，一般常見的通病是寫字太過用力，在這樣的情況下，當然不容易有粗細分明的筆畫產生。在正式寫字練習前，先利用自己的筆具輕鬆的在紙張上試試看，自己可以寫出多輕、多細的筆畫；相反的，在沒有把筆用力寫壞的前提下，也試試看相對粗的筆畫。一般而言，如果能寫出較輕、細的筆畫，你就會發現，粗的筆畫並不需要如想像中的要那麼用力寫。

基本筆畫完全解析

結構安排和筆畫的姿態是硬筆字的兩大元素，就像一首好歌需要優美的旋律及適當的編曲一樣，缺一不可。將字體的結構寫妥當後，加上筆畫的粗細姿態，整個字看起來才會有節奏和表情。下面透過簡要的圖文說明，相信大家會對基本筆畫的寫法會有更深一層的認識。

點

點的外型是由 <u>細→粗</u>，
所以寫的施力是 <u>輕→重</u>。

橫

橫畫的外型有兩種，①粗→細→粗，施力是重→輕→重。②細→粗，施力是輕→重。

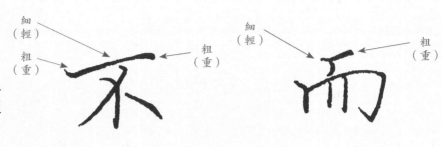

豎

豎畫的外型有兩種，①粗→細→粗，施力是重→輕→重。②粗→細，施力是重→輕。

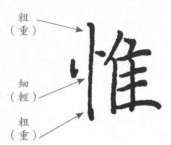

撇

撇也有兩種外型，①粗→細，施力是重→輕。②粗→細→粗，施力是重→輕→重。

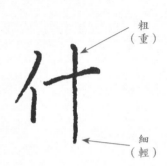

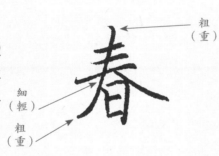

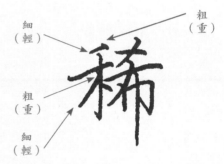

捺

捺筆的樣子是細→粗，施力是輕→重，可別寫反了喔。

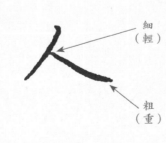

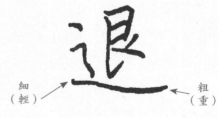

鉤

鉤是接著其他的筆畫寫的，寫鉤之前可以稍微停頓，就容易寫出外型粗→細、施力重→輕的效果了。

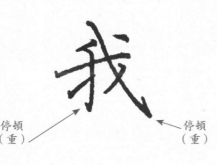

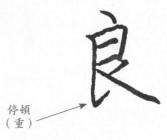

字體的結構

當我們在學習字帖的字時，一般初學者最容易陷入無法寫得像的挫折當中。與其埋頭苦幹的拚命練習，可以試著以更有效率的方式學習。因為漢字的結構安排，有一些常見的規律，若是加以分類整理，在觀察所學習的字時，更能知其所以然。

WARNING! 絕對不能把字寫成方塊形，雖然漢字屬於「方塊字」，但方塊的大致外形內，能有適當的曲線與造型變化是美字的一項關鍵要素。筆畫的構成隨著字與字之間的不同，也會形成基本造型的差異，若是為了寫得像「方塊」而刻意對齊及拉直筆畫，則又是另一個領域的特有寫法，不在本書的討論範圍內。一般來說，我們希望可以隨著個別字的造型，寫出其獨特的美感。

今天我們寫字遇到的結構問題其實也是古人可能遇過的問題，為了讓結構更容易掌握，前人整理出來的楷書結構法則有「歐陽詢三十六法」、「黃自元九十二法」等，都是很有參考價值的經典。這裡特別整理出其中幾個大原則供讀者學寫字時的參考。

幾何形原則

用幾何圖形來認識字的基礎結構（也就是用方塊解釋結構的觀察）有助於掌握字的外形。

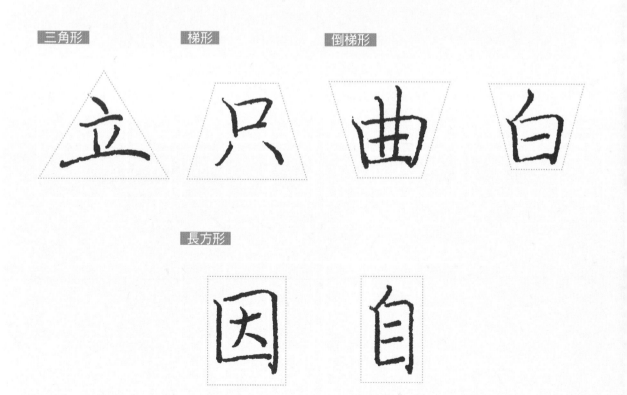

20

傾斜原則

為了使不同長短的部件安置在一起能達到平衡狀態，橫畫傾斜是必要的。

緊密原則

兩個或兩個以上的部件組合最大的原則是必須寫的緊密，也就是靠近部件接合處的筆畫必須收斂避讓，讓部件緊密的結合，避免讓人誤認成是兩個或三個字，除此之外還可粗分為下面幾種造型：

獨體字	左右均等

*獨體字由於筆畫數較少，會略小於其他字的平均大小，約略是格子 6、7 分滿。

左大右小	左小右大

上下均等

多部件組合字　*部件多時更要讓彼此穿插緊密，且可額外留意局部的寬窄高低的變化。

變化原則

重複筆畫或是部件時，部分會有所變化。

*為了避讓右方部件，所以左邊的點內縮。　*第一個「匕」的收筆，為了接下一橫，故改為挑筆。　*有兩個豎勾的情況，兩個收筆處通常會一收一放。

4 筆順，順不順？

　　前文有提到基本筆畫，就像是漢字組裝零件，當我們企圖寫出美字時，這些零件除了位置要對，也要能有序地擺放才會更順手。雖然有人會說字寫得好看就好，何必計較筆順呢？確實，觀看端正的楷書時無法從已書寫好的字去斷定筆順，而筆順也不一定和字美麗與否有絕對的關係，然而，不可否認地，好的筆順有助於讓字變得更好寫，當然也就間接拉近與美字的距離。

筆順類型

　　一般而言，書寫時的順序可分為五大類型：由上而下、由左而右、由右而左、由外而內、先寫中間。分項介紹如下
　　①由上而下：縱向排列的字通常由上往下寫成。（如：愛、夏）
　　②由左而右：橫向發展的字常見的安排順序是由左到右。（如：門、和）
　　③由右而左：通常用於左邊的部件較單薄或是被右邊部件所圍繞者。（如：遠、力）
　　④由外而內：外面的邊框先寫較能掌控整個字的大小。（如：因、風）
　　⑤先寫中間：對稱性較強或左右造型相仿的字通常先寫中央以確立字的中心。（如：水、變）

標準不一定順手

　　在書法當中，為了講求流暢順手及美觀，會有不同於標準筆順的寫法，例如：情、生、書、必、成、感、皮、喜、善、淺、識。上述的字在後面的單字練習當中將會清楚呈現出較為順手的筆順寫法。

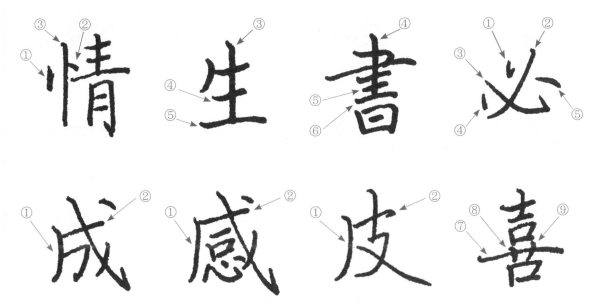

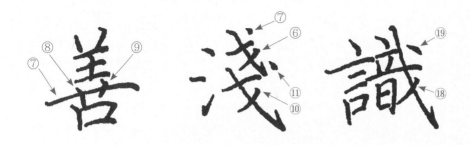

常見錯誤或特殊筆順

另外也有一些值得一提的筆順，為了能夠更順手，且容易寫出想要的美麗造形，提出一些特別的筆順建議。例如艸部、方、樂、右、有、左、九，這些字一樣會在後面的單字練習特別介紹其書寫筆順。

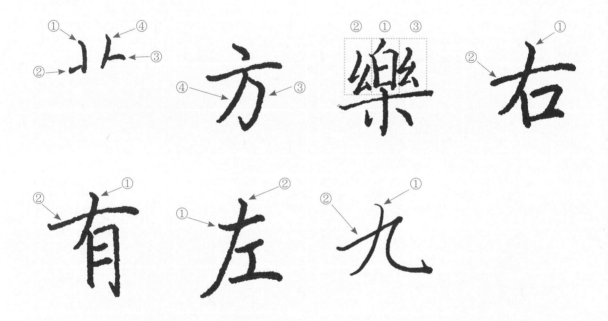

沒有準備的人，
就是在準備失敗

班傑明·富蘭克林

外在決定兩個人在一起，
內在決定兩個人在一起多久。

吳若權·語錄

生氣，
是拿別人的錯誤
來懲罰自己。康德

你不能把世界
　讓給鄙視你的人

愛的反面不是仇恨，
　而是漠不關心。
　　　德蕾莎修女

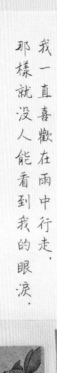

我一直喜歡在雨中行走，
那樣就沒人能看到我的眼淚。

痛苦會過去，
　美麗會留下。
　　　雷諾瓦

人不可有傲氣
但不可無傲骨
　　徐悲鴻

世事洞明皆學問，
人情練達即文章。

　　曹雪芹

也許我活在你心中，
是最好的地方。
　　　小仲馬

3.

練字靜心‧名言帖

讀過第 1 單元的工具以及第 2 單元的基礎心法介紹後，相信各位讀者已經摩拳擦掌，準備大展身手。但在這裡必須先澆一桶冷水，請各位冷靜。所謂「巧婦難為無米之炊」，再好的寫字功夫，如果沒有佳文作伴，仍是寂寞。中文的美，除了建立在優美的外型之上，更需要有能讓讀者產生共鳴的內容。所以，我們蒐羅了古今中外的名言佳句，並在本書設計的練習稿紙上書寫範本，供讀者練習時參考。收錄的佳句共分為五大類：

1. 激勵自我的心靈加油站：勵志短文
2. 古往今來的智慧結晶：名言佳句
3. 動人心弦的時分：愛情語錄
4. 增長智慧的心靈導師：哲學好文
5. 文豪墨客的吉光片羽：詩詞古文

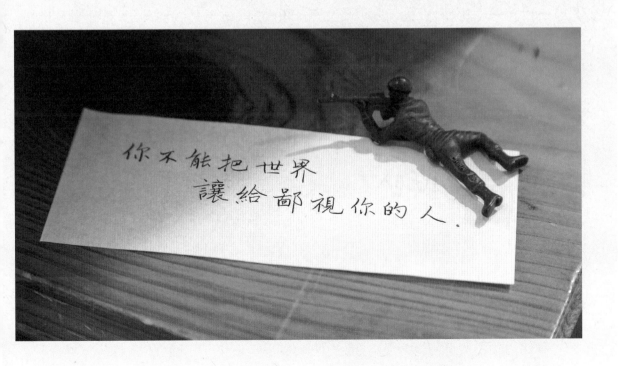

我走得很慢，但是我從來不會後退。

讓世界改變你，然後你改變世界。

林肯，領導美國經歷了其歷史上最為慘烈的戰爭和最為嚴重的道德、憲政和政治危機——南北戰爭。由此他維護了聯邦的完整，廢除了奴隸制，增強了聯邦政府的權力，並推動了經濟的現代化。也因此美國學界和公眾時常將林肯稱作是美國歷史上最偉大的總統之一。

真正的對手會給你大量的勇氣。◎卡夫卡
一花凋零，荒蕪不了整個春天。◎巴爾札克

真正的對手會給你大量的勇氣。

一花凋零，荒蕪不了整個春天。

卡夫卡，是位使用德語的小說和短篇故事家，被評論家們認為是二十世紀作家中最具影響力的一位。

巴爾扎克，法國十九世紀著名作家，法國現實主義文學成就最高者之一。

征服你自己，而不要征服全世界。

未經考驗的人生不值得度過。

■笛卡兒，法國著名哲學家、數學家、物理學家。他對現代數學的發展做出了重要的貢獻，因將幾何坐標體系公式化而被認為是解析幾何之父。

■蘇格拉底，古希臘哲學家，和其學生柏拉圖及柏拉圖的學生亞里士多德被並稱為希臘三賢。他被認為是西方哲學的奠基者。

想左右天下的人，須先能左右自己。

憤怒永遠都是弱者的象徵。

奧修曾是哲學教授，他直言不諱的批評社會主義、聖雄甘地和制度化的宗教，使他備受爭議。他還主張以更開放的態度對待性行為，也讓他在印度和國際新聞界贏得了綽號「性大師」。

樂觀的人在每個危機裡看見機會，

悲觀的人在每個機會裡看見危機。

邱吉爾，英國政治家、演說家、軍事家和作家，曾於一九四○年至一九四五年出任英國首相，任期內領導英國在第二次世界大戰中聯合美國等國家對抗德國，並取得最終勝利。被認為是廿世紀最重要的政治領袖之一。

想看清塵世就應和它保持必要的距離。◎《看不見的城市》，卡爾維諾

想看清塵世就應和它

保持必要的距離。

■卡爾維諾，生於古巴哈瓦那，義大利作家。他充滿想像的寓言作品使他成為二十世紀最重要的義大利小說家之一。

既然沒有淨土，不如靜心。
既然沒有如願，不如釋然。◎《豁然開朗》，豐子愷

既然沒有淨土，不如靜心。

既然沒有如願，不如釋然。

■ 豐子愷，散文家、畫家、文學家、美術與音樂教育家，師從弘一法師（李叔同），以中西融合畫法創作漫畫以及散文而著名。

我們總是以為是過去抓著我們不放，

其實是我們自己抓著過去不放，

《未生》，韓國電視劇。「未生」兩字其實是圍棋術語。圍棋講求布局、逐步逼近，最後一舉吃掉對方，棋盤上黑白兩軍的棋子在吃掉對方或未被對方吃掉前，都是尚未存活的「未生」，贏的一方才是完全活下來的「完生」。

我一直喜歡在雨中行走，

那樣就沒人能看到我的眼淚。

■ 卓別林，是英國喜劇演員及反戰人士，也是一名非常出色的導演。卓別林在好萊塢電影的早中期非常活躍，他奠定了現代喜劇電影的基礎。卓別林戴著圓頂硬禮帽和禮服的模樣幾乎成了喜劇電影的重要代表，往後不少藝人都模仿過他的表演方

當你發現自己和多數人站在一邊，

你就該停下來反思一下。

■馬克·吐溫，是美國的幽默大師，小說家、作家，也是著名演說家。其幽默、機智與名氣，堪稱美國最知名人士之一。海倫·凱勒曾言：「我喜歡馬克吐溫。誰會不喜歡他呢？即使是上帝，亦會鍾愛他，賦予其智慧，並於其心靈裡繪畫出一道愛與信仰的彩虹。」

勵志

你，不要擠；世界這麼大，
它容納得了我，也容納得了你。◎《你，不要擠》，狄更斯

你，不要擠，世界這麼大，

它容納得了我，也容納得了你。

■狄更斯，維多利亞時代英國最偉大的作家。作品一貫表現出揭露和批判的鋒芒，貫徹懲惡揚善的人道主義精神，塑造出眾多令人難忘的人物形象。其代表作《雙城記》在全世界盛行不衰，深受廣大讀者的歡迎。

38

沒有人生來勇敢，勇敢並不是不怕，
而是要假裝勇敢，並學會克服恐懼。◎ 曼德拉

沒有人生來勇敢，勇敢並不是不怕，

而是要假裝勇敢，並學會克服恐懼。

■曼德拉，南非川斯凱人，是南非著名的反種族隔離革命家、政治家和慈善家，也是南非的國父。

聰明沒有抱負，有如沒有翅膀的鳥。◎ 薩爾瓦多・達利
你的成就是由你的眼界來衡量。◎ 米開朗基羅

聰明沒有抱負，有如沒有翅膀的鳥。

你的成就是由你的眼界來衡量。

■薩爾瓦多・達利，是著名的西班牙加泰羅尼亞畫家，以超現實主義作品而聞名，他與畢卡索和馬蒂斯一同被認為是二十世紀最有代表性的三個畫家。此外達利的繪畫藝術同時與電影、雕塑和攝影藝術接軌，促成了與影像藝術家的豐富合作。

■米開朗基羅是文藝復興時期傑出的雕塑家、建築師、畫家和詩人，與達文西和拉斐爾並稱「文藝復興藝術三傑」，以人物「健美」著稱。他的雕刻作品「大衛像」舉世聞名。

先相信你自己，然後別人才會相信你。◎ 屠格涅夫
人的脆弱和堅強都超乎自己的想像。◎ 莫泊桑

先相信你自己，然後別人才會相信你。

人的脆弱和堅強都超乎自己的想像。

■屠格涅夫，是俄國現實主義小說家、詩人和劇作家。

■莫泊桑，十九世紀法國作家，被譽為「短篇小說之王」，世界文學名著《羊脂球》的作者。

一個人可以被毀滅，但不能被打敗。

不想當將軍的士兵，不是好士兵。

■海明威，是 20 世紀最著名的小說家之一。《老人與海》是海明威還在世時的最後一部主要的虛構作品，也是他最著名的作品之一。寫作風格以簡潔著稱，對美國文學及二十世紀文學的發展有極深遠的影響。

■拿破崙，是法國軍事家、政治家與法學家，在法國大革命戰爭中達到權力巔峰。拿破崙最為人所知的功績是帶領法國對抗一系列的反法同盟，即所謂的拿破崙戰爭。

如果沒有眼淚，你的眼睛就不會迷人。◎ 愛因斯坦

青春之所以幸福，就因為它有前途。◎ 果戈里

如果沒有眼淚，你的眼睛就不會迷人。

青春之所以幸福，就因為它有前途。

■愛因斯坦，被譽為是現代物理學之父及二十世紀世界最重要科學家之一。他創立了現代物理學的兩大支柱之一的相對論。也是質能方程式的發現者 $E=mc^2$（全世界最著名的方程式）。

■果戈里，是俄國現實主義文學的奠基人之一，也是「自然派」的創始人。其《死魂靈》一書成為俄羅斯文學走向獨創性和民族性的重要標誌。別林斯基稱他為繼亞歷山大‧普希金之後的「文壇盟主」、「詩人的魁首」。

生活越緊張，越能顯示人的生命力。

你興趣之所在，也是你能力之所在。

■ 恩格斯，是德國哲學家，馬克思主義的創始人之一。恩格斯是馬克思的摯友，被譽為「第二提琴手」。他創立馬克思主義，幫助馬克思完成其未完成的《資本論》等著作，並且領導國際工人運動。

■ 卡內基，美國著名的人際關係學大師，是西方現代人際關係教育的奠基人。他創立卡內基訓練，教導人們人際溝通及處理壓力的技巧。被譽為是二十世紀最偉大的心靈導師。

再試一次，再失敗一次，失敗的好一點。

人生的偉大目的不在於知而在於行。

■ 托馬斯‧赫胥黎，是英國生物學家，因捍衛查爾斯‧達爾文的演化論而有「達爾文的鬥牛犬」之稱。

如果天空總是黑暗的，那就摸黑生存。◎ 曼德拉

強者，藐視困難，弱者，仰視困難。◎ 馬克‧吐溫

如果天空總是黑暗的，那就摸黑生存。

強者，藐視困難，弱者，仰視困難。

■ 曼德拉，第六十四屆聯合國代表大會通過決議，將曼德拉的生日：七月十八日定為曼德拉國際日，以表彰「其為和平及自由所作出的貢獻」。

■ 字源解說：困。囗＋木形成。囗＝石砌的圍圍：木＝樹。表示樹木栽種在石砌的圍圍中，根部的伸展受限。

雖然環境的關係很大，但環境也是人造的。

雖然環境關係很大，

但環境也是人造的。

書到用時方恨少，事非經過不知難。◎《格言聯》，陸游
自知者不怨人，知命者不怨天。◎《荀子·榮辱》，荀子

書到用時方恨少，事非經過不知難。

自知者不怨人，知命者不怨天。

■陸遊，南宋詩人、詞人。後人每以陸游為南宋詩人之冠。陸遊也是現留詩作最多的詩人。

■荀子，著名思想家，教育家，儒家代表人物之一。對儒家思想有所發展，提倡性惡論，常被與所謂的孟子「性善論」比較。

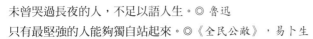

未曾哭過長夜的人，不足以語人生。◎ 魯迅

只有最堅強的人能夠獨自站起來。◎《全民公敵》，易卜生

未曾哭過長夜的人，不足以語人生。

只有最堅強的人能夠獨自站起來。

■魯迅，中國現代著名作家，新文化運動的領導人。中國現代文學家、思想家。中國現代文學的奠基人和開山巨匠，在西方世界享有盛譽的

■易卜生，挪威劇作家，被認為是現代現實主義戲劇的創始人。易卜生用不留情的眼光來看生活的實際，提出了新的道德問題，由此他創立了現代的話劇。

當真心在追尋我的夢想時，每一天都是繽紛的，
因為我知道每一小時都是實現夢想的一部分。

SKB SB-202 0.7 秘書原子筆

當真心在追尋我的夢想時，每一天都

是繽紛的，因為我知道每一小時都是

實現夢想的一部分。

做對的事情比把事情做對重要。

人生近看是悲劇，遠觀就是喜劇。◎ 卓別林

SKB SB-202 0.7 秘書原子筆

做對的事情比把事情做對重要。

人生近看是悲劇，遠觀就是喜劇。

■造字本義：人。躬身垂臂的勞作者，地球上唯一會創造文明符號、自覺進化的動物。

女人不是生成的，而是造就的。

生命太短暫了，不應該用來記恨。

■夏洛蒂‧勃朗特，十九世紀著名英國作家、詩人，世界文學名著《簡‧愛》的作者，勃朗特三姐妹之一。

如果冬天來了，春天還會遠嗎？◎《西風頌》，雪萊

驕傲是無知的產物。◎ 蘇格拉底

如果冬天來了，春天還會遠嗎？

驕傲是無知的產物。

■雪萊，是英國浪漫主義詩人，被認為是歷史上最出色的英語詩人之一。恩格斯稱他是「天才預言家」。

自愛者方能為人所愛。

痛苦會過去，美麗會留下。

■ 蒙田，法國哲學家，為法國文藝復興時期最有標誌性的哲學家。以《隨筆集》三卷留名後世，在西方文學史上占有重要地位。

■ 雷諾瓦，著名的法國畫家，也是印象派發展史上的領導人物之一。對於女性形體的描繪特別著名。

夢是願望的滿足。

走自己的路，讓人們去說吧！

■ 但丁，義大利中世紀詩人，現代義大利語的奠基者，歐洲文藝復興時代的開拓人物，以史詩《神曲》留名後世。在義大利，他被稱為「至高詩人」和「義大利語之父」。與佩脫拉克、薄伽丘被稱之為「文藝復興三巨星」，也稱為「文壇三傑」。

■ 佛洛伊德，是奧地利心理學家、精神分析學家。精神分析學的創始人，被稱為「維也納第一精神分析學派」。被世人譽為「精神分析之父」，二十世紀最偉大的心理學家之一。

生如夏花之絢爛，死如秋葉之靜美。

最困難之時，就是離成功不遠之日。

■ 泰戈爾，是印度詩人、哲學家和反現代民族主義者。他的詩在印度享有史詩的地位，詩中含有深刻的宗教和哲學的見解，他本人被許多印度教徒看作是一個聖人。

■ 凱撒，羅馬共和國末期的軍事統帥、政治家。凱撒也是撲克牌裡的方塊K人物，是四張國王牌中唯一一張側面像。

星星發亮，是為了讓每個人

有一天都能找到屬於自己的星星。

■《小王子》是法國貴族作家、詩人、飛行員先驅安東尼‧聖修伯里創作的最著名的小說，發表於一九四三年。在《小王子》出版一年後，他為祖國披甲對抗納粹德軍，而在他逝世五十周年時，法國人將他與小王子的形象印在50法國法郎的鈔票上。

當你拚命想完成一件事的時候，

別人就不再是你的對手。

■大仲馬，十九世紀法國浪漫主義作家，世界文學名著《基度山恩仇記》的作者。大仲馬自學成才，一生寫的各種著作達三百卷之多，主要以小說和劇作著稱於世。

前世五百年的回眸，

才換得今世的擦肩而過。

■釋迦牟尼，古印度著名思想家，佛教創始人，被尊稱為佛陀、世尊。從明朝開始被尊稱為佛祖，即「佛教之創祖」。在許多民間信仰中，被神化而視為神明。

世界上真正有價值的事物，

需要熱情和犧牲才能完成。

■史懷哲，德國阿爾薩斯的通才，擁有神學、音樂、哲學及醫學四個博士學位。他深受基督大愛的感化，獲得諾貝爾和平獎時，記者問他：「什麼才是有價值、有意義的人生？」史懷哲說：「有工作可做，有對象可愛，有希望可想。」

如果我看得夠遠，

那是因為我站在巨人們的肩上。

■牛頓，是一位英格蘭物理學家、數學家、天文學家、自然哲學家。發表《自然哲學的數學原理》，闡述了萬有引力和三大運動定律，奠定了此後三個世紀裡力學和天文學的基礎，並成為了現代工程學的基礎。

電影是以餘味定輸贏的。
事功者一時之榮，志節者萬世之業。◎ 孫中山

電影是以餘味定輸贏的。

事功者一時之榮，志節者萬世之業。

■孫中山，清末民初醫師、政治家、革命家，是中華民國國父及中國國民黨之創始人。

學問如逆水行舟，不進則退。

人生自古誰無死，留取丹心照汗青。

■ 左宗棠，清朝大臣，著名湘軍將領。與曾國藩、李鴻章、張之洞，並稱「晚清四大名臣」。

■ 文天祥，南宋人。以《過零丁洋》和在獄中所題《正氣歌》最為人所認識和稱道，其中前者的「人生自古誰無死，留取丹心照汗青」乃千古絕句。

少小離家老大回，鄉音無改鬢毛催。

清明時節雨紛紛，路上行人欲斷魂。

■賀知章，自號四明狂客，是盛唐時期有名的詩人。他的寫景詩清新通俗。，與李白是好朋友，他們都是「飲中八仙」之一。

■杜牧，晚唐著名詩人和古文家。擅長長篇五言古詩和七律。時人稱其為「小杜」，以別於杜甫；又與李商隱齊名，人稱「小李杜」。

名不正，則言不順；言不順，則事不成。◎《論語》，孔子
勿以惡小而為之，勿以善小而不為。◎《三國志》，劉備

名不正，則言不順；言不順，則事不成。

勿以惡小而為之，勿以善小而不為。

■孔子，生於魯國，東周春秋末期魯國的教育家與哲學家。也為易學、儒學和儒家思想對世人影響深遠，後世尊稱孔子為聖人、文聖、至聖、至聖先師、大成至聖先師﹝、萬世師表。

■劉備，三國時期蜀漢開國皇帝。與關羽、張飛結為生死之交。三顧茅廬始得諸葛亮輔佐，後與孫權聯合大敗曹操於赤壁，取得益州與漢中，自立為漢中王。

65

天行健，君子以自強不息。

國家用人，當以德為本，才藝為末。

■《易經》是中國最古老的文獻之一，並被儒家尊為「五經」之首。
人說上古三大奇書包括《黃帝內經》、《易經》、《山海經》，
但它們成書都較晚。

■康熙皇帝，是政治家、軍事家。他懂數學、幾何、天文、地理、
水利，是一個多才多藝的帝王。康熙是中國歷史上在位時間最長
的皇帝。

勇於探索真理是人的天職。◎ 哥白尼

此曲只應天上有，人間能得幾回聞。◎《贈花卿》，杜甫

勇於探索真理是人的天職。

此曲只應天上有，人間能得幾回聞。

■哥白尼，是文藝復興時期波蘭數學家、天文學家。他提倡「日心說」（地球繞日的學說，又稱地動說）。臨終前發表了《天體運行論》，對推動科學革命作出了重要貢獻。

■杜甫，唐朝現實主義詩人，其著作以社會寫實著稱。他在中國古典詩歌中的影響非常深遠，被後人稱為「詩聖」，他的詩也被稱為「詩史」。

世人笑我太瘋癲，我笑他人看不穿。◎《桃花庵歌》，唐寅
先天下之憂而憂，後天下之樂而樂。◎《岳陽樓記》，范仲淹

世人笑我太瘋癲，我笑他人看不穿。

先天下之憂而憂，後天下之樂而樂。

■唐寅，字伯虎。明代著名畫家、文學家。唐寅作品以山水畫、人物畫聞名於世，其創作的多幅春宮圖也為他個人添加了「風流才子」的名聲。

■范仲淹，北宋政治家、文學家、軍事家、教育家。從小生活非常艱苦，每天只煮一鍋稠粥，涼了以後劃成四塊，早晚各取兩塊，就算是一頓飯了。但他對這種清苦生活卻毫不介意，而用全部精力在書中尋找著自己的樂趣。

天下大勢，合久必分，分久必合。

莫等閒，白了少年頭，空悲切！

■羅貫中，中國古代四大名著之一《三國演義》的作者。

■岳飛，中國歷史上的著名將領。岳飛治軍，賞罰分明，紀律嚴整，又能體恤部屬，他率領的「岳家軍」號稱「凍殺不拆屋，餓殺不打擄」；金人流傳有「撼山易，撼岳家軍難」的哀嘆，表示對「岳家軍」的最高讚譽。

 夫眾病積聚，皆起於虛也，虛生百病。◎《本草綱目》，李時珍

逆於生樂，起居無節，故半百而衰也。◎《黃帝內經》，黃帝

夫眾病積聚，皆起於虛也，虛生百病。

逆於生樂，起居無節，故半百而衰也。

■ 李時珍，是中國歷史上最著名的醫學家、藥學家和博物學家之一，其所著的《本草綱目》是本草學集大成的著作，對後世的醫學和博物學研究影響深遠。

■ 黃帝，為《史記》中的五帝之首。中國歷代皇帝多為黃帝設廟祭陵等來取得象徵的統治正當性，是中國文化的重要標誌性人物，被稱為中華民族的祖先。

舉世皆濁我獨清，眾人皆醉我獨醒。◎《漁父》，屈原

知我者，謂我心憂；不知我者，謂我何求。◎《詩經‧黍離》

舉世皆濁我獨清，眾人皆醉我獨醒。

知我者，謂我心憂，不知我者，謂我何求？

■屈原，戰國時期楚國人。屈原反對楚懷王與秦國訂立黃棘之盟。屈原憤而辭官自疏，流落到漢北。屈原流放期間，創作了大量文學作品，在作品中洋溢著對楚地楚風的眷戀和為民報國的熱情。其作品文字華麗，想像奇特，比喻新奇，內涵深刻，成為中國文學的起源之一。

■《詩經‧黍離》是詩經「王風」中的一首民謠。「風」是民謠的意思，「王風」就是在京城採集的民謠。

愛情

我明白你會來，所以我等。

為愛而愛，是神；為被愛而愛，是人。◎ 喬治・戈登・拜倫　　愛情・Lamy Safari ef 尖

我明白你會來，所以我等。

為愛而愛，是神；為被愛而愛，是人。

■ 喬治・戈登・拜倫，英國詩人、革命家，獨領風騷的浪漫主義文學泰斗。拜倫是第一個有現代風格的名人，拜倫的英雄形象使大眾著迷，拜倫的妻子創造了一個字「Byromania」來形容拜倫造成的騷動。

愛情

愛的反面不是仇恨，而是漠不關心。◎ 維瑟爾
距離太近，愛也會變成消極的負累。

距離太近，愛也會變成消極的負累。

愛的反面不是仇恨，而是漠不關心。

我愛你，與你無關。

此情可待成追憶，只是當時已惘然。

■歌德，德國詩人、戲劇家、自然科學家、文藝理論家和政治人物，為魏瑪的古典主義最著名的代表：而作為戲劇、詩歌和散文作品的創作者，他是一名偉大的德國作家，也是世界文學領域最出類拔萃的光輝人物之一。

■李商隱，晚唐詩人。詩作文學價值很高，他和杜牧合稱為「小李杜」，與溫庭筠合稱為「溫李」。在《唐詩三百首》中，李商隱的詩作佔廿四首，數量位列第四。

愛情

曾經喜歡一個人，如今喜歡一個人。
君如無我，問君懷抱向誰開。◎《水調歌頭》，辛棄疾

曾經喜歡一個人，如今喜歡一個人，如今喜歡一個人。

君如無我，問君懷抱向誰開，

■辛棄疾，是中國南宋豪放派詞人，人稱詞中之龍，與蘇軾合稱「蘇辛」，與李清照並稱「濟南二安」。和愛國詩人陸遊雙峰並峙。辛棄疾詞風「激昂豪邁，風流豪放」，代表著南宋豪放詞的最高成就。

用我三生煙火，

換你一世迷離。

■ 《聊齋誌異》，簡稱《聊齋》，俗名《鬼狐傳》，是中國清代蒲松齡所著的短篇小說集。全書共四九一篇，內容十分廣泛，多談狐、仙、鬼、妖，反映了十七世紀中國的社會面貌。

無緣何生斯世，有情能累此生。◎ 傅斯年
山有木兮木有枝，心悅君兮君不知。◎《越人歌》

無緣何生斯世，有情能累此生。

山有木兮木有枝，心悅君兮君不知。

■傅斯年，山東人。歷史學家、學術領導人、五四運動學生領袖之一。是清兵入關以後的首任狀元。

■《越人歌》是中國春秋早期使用壯侗語族語言的越民族古老民歌。實際上記的是發音，其意義另由楚人譯出，句式跟楚辭相近，相傳是中國第一首翻譯歌詞。

你是愛，是暖，是希望，

你是人間的四月天。

林徽因，中國著名建築師、詩人。與建築師梁思成結婚，夫婦一起考察多處古代建築，和詩人徐志摩、作家沈從文、學者金岳霖都保持了很好的友誼，創作詩歌、小說、散文、話劇劇本等著作多篇，時人稱為「才女」。

愛情是一位偉大的導師，
她教我們重新做人。◎ 莫里哀

愛情是一位偉大的導師，

她教導我們重新做人。

莫里哀，是法國喜劇作家、演員、戲劇活動家，法國芭蕾舞喜劇創始人。他的喜劇含有鬧劇成分，在風趣、粗獷之中表現出嚴肅的態度。他也是法國古典主義作家的代表，但他所寫劇本在許多方面突破古典主義的陳規舊套，表現了文藝復興時期的人文主義思想。

每個人的心底都有一座墳墓，

是用來埋葬所愛的人。

■斯湯達爾，是一位十九世紀的法國作家。他以準確的人物心理分析和凝練的筆法而聞名。他被認為是最重要和最早的現實主義的實踐者之一。最有名的作品是《紅與黑》和《帕爾馬修道院》。他選用了紅與黑兩個顏色來扮演人生的極緻：從一個小城窮人的財產，到權勢的陰謀，以及寧靜的最後審判，將故事帶向深刻、帶向激戰。

外在決定兩個人在一起，
內在決定兩個人在一起多久。◎奧黛麗・赫本

外在決定兩個人在一起，

內在決定兩個人在一起多久。

■奧黛麗・赫本，英國知名音樂劇與電影女演員，晚年曾經擔任聯合國兒童基金會會特使。活躍於一九五〇和一九六〇年代的美國影壇，她向來以優雅的氣質和卓越品味的穿著著稱，以《羅馬假期》榮獲第二十五屆奧斯卡影后。其作品《羅馬假期》、《蒂凡尼早餐》和《窈窕淑女》等等，堪稱影史上的經典。

我是天空裡的一片雲，
偶爾投影在你的波心。 ◎《偶然》，徐志摩

我是天空裡的一片雲，

偶爾投影在你的波心。

徐志摩，中國著名新月派現代詩人，散文家，亦是著名武俠小說作家金庸的表兄。一生追求「愛」、「自由」與「美」，這為他帶來了不少創作靈感，亦斷送了他的一生。徐志摩倡導新詩格律，對中國新詩的發展做出了重要的貢獻。

一個人愛什麼，就死在什麼上。
也許我活在你的心中，是最好的地方。◎《茶花女》，小仲馬

一個人愛什麼，就死在什麼上。

也許我活在你的心中，是最好的地方。

■小仲馬，法國劇作家、小說家，世界文學名著《茶花女》的作者。
其父大仲馬也是法國著名文學家、《基督山伯爵》的作者。為區別，
通常稱為小仲馬。

一個男人常被

他所愛的女人的缺點吸引。

■華特‧班雅明，德國哲學家、文化評論者、折衷主義思想家。班雅明的思想融合了德國唯心主義、浪漫主義、唯物史觀以及猶太神秘學等元素，並在美學理論和西方馬克思主義等領域有深遠的影響。其作品《機械複製時代的藝術作品》最廣為人知。

只要能看到你，我就感到滿足。◎《雛菊》，繆塞

愛情是永存的，哪怕沒有情人。

只要能看到你，我就感到滿足。

愛情是永存的，哪怕沒有情人。

■繆塞，浪漫主義詩人、劇作家、小說作家。繆塞的文學活動是從參加以雨果為首的進步的浪漫主義團体「文社」開始的。他不僅是浪漫派中最有才華的詩人，其戲劇作品也大大促進了法國浪漫主義戲劇運動。

最熱烈的戀愛，

會有最冷漠的結局。

■ 蘇格拉底對於西方思想最重要的貢獻或許應該是他的辯證法（用一個問題回答一個問題）來提出問題，這被稱為蘇格拉底教學法或詰問法，蘇格拉底將其運用於探討如神和正義等許多重要的道德議題上。

傾城春色，終只是繁華過往。

只有在你的微笑裡，我才能呼吸。

■郁達夫，中國近代小說家、散文家、詩人。首部短篇小說集《沉淪》，內容暢述留學日本時迷戀日本女人的故事，故事刻畫了主角因孤獨、性壓抑及對中國的矛盾情結所產生的複雜心理結構，轟動國內文壇。

■狄更斯，維多利亞時代英國最偉大的作家，也是位以反映現實生活見長的作家。作品描繪了包羅萬有的社會圖景，一貫表現出揭露和批判的鋒芒，貫徹懲惡揚善的人道主義精神，塑造出眾多令人難忘的人物形象。代表作《雙城記》在全世界盛行不衰，深受廣大讀者的歡迎。

我們相愛一生，一生還是太短。

相見爭如不見，有情何似無情。

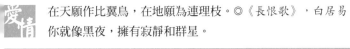

在天願作比翼鳥，在地願為連理枝。

你就像黑夜，擁有寂靜和群星。

■白居易，晚號香山居士、醉吟先生，另有廣大教化主的稱號。唐代文學家，特別擅長寫詩，是中唐最具代表性的詩人之一。作品平易近人，乃至於有「老嫗能解」的說法。白居易早年積極從事政治改革，關懷民生，倡導新樂府運動，主張詩歌創作不能離開現實，須取材於現實事件。是繼杜甫之後實際派文學的重要領袖人物之一。

所有的愛和孤獨都是自作自受。

驚覺相思不露，原來只因已入骨。

■ 希薇亞‧普拉斯，美國著名自白派女詩人，被認為是二十世紀最具影響的英語詩人，其大量作品被尊為20世紀美國文學的瑰寶。詩劇《三個女人》被公認為英語文學中展現生育情景的第一部偉大詩作。

■ 湯顯祖，中國明代末期戲曲劇作家及文學家，被譽為與莎士比亞同期及影響力相等的偉大文學家。作品《牡丹亭》寫一個女孩因情而死，又因情而復生的故事。在《牡丹亭》之前，中國最具影響的愛情題材戲劇作品是《西廂記》。而《牡丹亭》一問世，便令《西廂記》減色不少。

曾經滄海難為水，除卻巫山不是雲。◎《離詩五首》，元稹
人們往往把慾望的滿足看成幸福。◎《安娜‧卡列尼娜》，托爾斯泰

曾經滄海難為水，除卻巫山不是雲。

人們往往把慾望的滿足看成幸福。

■元稹，隋朝兵部尚書、益州總管長史、平昌郡公元岩六世孫。早年和白居易共同提倡「新樂府」。世人常把他和白居易並稱「元白」。

■托爾斯泰，俄國小說家、哲學家、政治思想家。托爾斯泰著有《戰爭與和平》、《安娜‧卡列尼娜》和《復活》這幾部被視作經典的長篇小說，被認為是世界最偉大的作家之一。

相思到死有何益，生前歡會勝黃金。◎《源氏物語》，紫式部
早知如此絆人心，何如當初莫相識。◎《秋風詞》，李白

相思到死有何益，生前歡會勝黃金。

早知如此絆人心，何如當初莫相識。

■《源氏物語》，是日本女作家紫式部的長篇寫實小說，代表日本古典文學的高峰。「物語」是一種具有民族特色的日本文學體裁。

■李白，中國唐朝詩人。有詩仙、詩俠、酒仙、謫仙人等稱呼，是盛唐最傑出的詩人，也是中國歷史最偉大的浪漫主義詩人。作品想像豐富，浪漫奔放，意境獨特，才華洋溢；詩句行雲流水，自然天成。

兩情若是長久時，

又豈在朝朝暮暮。

■秦觀，北宋詞人，與張耒、晁補之、黃庭堅並稱「蘇門四學士」。秦觀詞多寫男女愛情和身世感傷，風格輕婉秀麗，受歐陽修、柳永影響，是婉約詞的代表作家之一。

你不能把世界讓給鄙視你的人。

失信就是失敗。

■ 左拉，十九世紀法國最重要的作家人物之一，亦是法國自由主義政治運動的重要角色。他認為，現代文學應拋棄「理想的香膏」和「羅曼蒂克的糖汁」，以科學為指導，保持絕對的客觀和中立，實錄現實世界的真相。

淺水是喧嘩的，深水是沉默的。

自由是獨立，不依附，不恐懼。

■雪萊，在一八一八年至一八一九年完成了兩部重要的長詩《解放了的普羅米修斯》和《倩契》，以及其不朽的名作《西風頌》。《解放了的普羅米修斯》與《麥布女王》相同，無法公開出版，而雪萊最成熟、結構最完美的作品《倩契》則被英國的評論家稱為「當代最惡劣的作品，似出於惡魔之手」。

物忌全勝，事忌全美，人忌全盛。◎ 李叔同

生氣，是拿別人的錯誤來懲罰自己。◎ 康德

物忌全勝，事忌全美，人忌全盛。

生氣，是拿別人的錯誤來懲罰自己。

■李叔同，人稱弘一法師。是著名音樂家、美術教育家、書法家、戲劇活動家，是中國話劇的開拓者之一。也是中國第一個開創裸體寫生的教師。先後培養出了名畫家豐子愷、音樂家劉質平等一些文化名人。

■康德，著名德意志哲學家，德國古典哲學創始人，其學說深深影響近代西方哲學，並開啟了德國唯心主義和康德主義等諸多流派。被認為是繼蘇格拉底、柏拉圖和亞里士多德後，西方最具影響力的思想家之一。

我花了一輩子學習和孩子一樣畫畫。◎ 畢卡索

悲傷使人格外敏銳。◎《約翰・克里斯朵夫》，羅曼・羅蘭

我花了一輩子學習和孩子一樣畫畫。

悲傷使人格外敏銳。

■畢卡索，西班牙著名畫家、雕塑家，法國共產黨黨員，和喬治・布拉克同為立體主義的創始者，是二十世紀現代藝術的主要代表人物之一。遺作逾兩萬件。畢卡索是少數在生前「名利雙收」的畫家之一。

■羅曼・羅蘭，是法國著名小說家、劇作家和評論家。他因《約翰・克里斯朵夫》一舉成名，是部透過主角一生經歷去反映現實社會一系列矛盾衝突、宣揚人道主義和英雄主義的長篇小說。

沒有準備的人，就是在準備失敗。

軟弱甚至比惡行更加有害於德性。

■ 班傑明・富蘭克林，是美國著名政治家、科學家。他是美國革命時重要的領導人之一。曾經進行多項關於電的實驗，並且發明了避雷針。他還發明了雙焦點眼鏡，蛙鞋等等。

■ 拉羅什富科，法國箴言作家。《箴言集》其內容質疑人類一切高貴行為背後的動機，開卷第一條即說：「男因勇氣而神勇，女因節操而守節，此未必然也。」

如果試圖改變一些東西，

首先應該接受許多東西。

沙特，法國著名哲學家、作家、劇作家、小說家、政治活動家，存在主義哲學大師及二戰後存在主義思潮的領軍人物，被譽為二十世紀最重要的哲學家之一。其代表作《存在與虛無》是存在主義的巔峰作品。

假話全不說，真話不全說。
為人者，有大度成大器矣！◎ 司馬懿

假話全不說，真話不全說。

為人者，有大度成大器矣！

■ 司馬懿，三國時期魏國大臣、政治家、軍事家。一生屢屢抵抗蜀漢的諸葛亮北伐軍，堅守疆土。而後發動了高平陵之變，掌握了曹魏的政權。

了解一切，就會原諒一切。◎ 托爾斯泰
偏見比無知離真理更遠。◎ 列寧

了解一切，就會原諒一切。

偏見比無知離真理更遠。

■列寧，著名的馬克思主義者、革命家、政治家、理論家、思想家，俄國共產黨創立者，蘇聯的主要建立者和第一位最高領導人。他是二十世紀最有影響力和評價最具爭議的人物之一。

越學習，越發現自己的無知。

人類心智最深的惡，是盲信而不求證。

■笛卡兒，法國著名哲學家、數學家、物理學家。他對現代數學的發展做出了重要的貢獻，因將幾何坐標體系公式化而被認為是解析幾何之父。他是二元論唯心主義的代表人物，留下名言「我思故我在」，提出了「普遍懷疑」的主張，是西方現代哲學的奠基人。

時間就是生命，時間就是速度，時間就是力量。

時間就是生命，時間就是速度，

時間就是力量。

唯一的善是知識，唯一的惡是無知。◎ 蘇格拉底
處有事當無事，處大事當如小事。◎ 曾國藩

唯一的善是知識，唯一的惡是無知。

處有事當無事，處大事當如小事。

■ 曾國藩，中國近代政治家、軍事家、理學家、文學家，與胡林翼並稱曾胡。曾國藩寫過很多關於為人處世的家書，他的部分家書得到很多讀者的青睞。

知之始已，自知而後知人也。

巧詐不如拙誠，惟誠可得人心。

■鬼谷子，中國歷史上戰國時代的顯赫人物，是「諸子百家」之一，縱橫家的鼻祖，也是位卓有成就的教育家。

■韓非子，又稱韓子，是中國先秦時期法家代表思想家人物韓非的論著，為先秦法家集大成的思想作品，內容充滿批判與汲取先秦諸子多派的觀點。同時也是中國歷史上第一部對《道德經》加以論註的思想著作。

思危所以求安，慮退所以能進。◎ 房玄齡

作者不流淚，讀者也不會流淚。◎ 羅伯‧佛洛斯特

思危所以求安，慮退所以能進。

作者不流淚，讀者也不會流淚。

■ 房玄齡，唐朝初年名相。因房玄齡善謀，而杜如晦處事果斷，因此人稱「房謀杜斷」。後世以他和杜如晦為良相的典範，合稱「房、杜」。

■ 羅伯‧佛洛斯特，美國詩人。他的詩可分為兩大類：抒情短詩和戲劇性較強的敘事詩，兩者都膾炙人口。

盼什麼，沒什麼，怕什麼，來什麼。◎ 賽萬提斯

人不可有傲氣，但不可無傲骨。◎ 徐悲鴻

盼什麼，沒什麼，怕什麼，來什麼。

人不可有傲氣，但不可無傲骨。

■賽萬提斯，西班牙小說家、劇作家、詩人。被譽為是西班牙文學世界裡最偉大的作家。評論家們稱他的小說《堂吉訶德》是文學史上的第一部現代小說，同時也是世界文學的瑰寶之一。

■徐悲鴻，中國現代畫家、美術教育家。中國現代美術的奠基者，與張書旗、柳子谷三人被稱為畫壇的「金陵三傑」。

拋棄罪惡，免得讓罪惡拋棄你。

知人者有驗於天，知天者必有驗於人。

■喬叟，英國中世紀作家，被譽為英國中世紀最傑出的詩人，也是第一位葬在西敏寺詩人角的詩人。其代表作《坎特伯雷故事集》反映了當時各色各樣的人的生活和社會的全貌，被認為是英國中世紀文學和文藝復興文學之間承上啟下的人物。

■華陀，東漢末年的方士、醫師。華佗與董奉、張仲景被並稱為「建安三神醫」。

好學近乎知，力行近乎仁，

知恥近乎勇。

《中庸》是儒家經典的《四書》之一。宋朝的儒學家對中庸非常推崇而將其從《禮記》中抽出獨立成書，朱熹則將其與《論語》、《孟子》、《大學》合編為《四書》。

詩詞

俯仰無愧天地，褒貶自有春秋。◎ 雍正皇帝

問世間，情是何物，直教生死相許。◎《摸魚兒》，元好問　　　Lamy studio 14k ef 尖

俯仰無愧天地，褒貶自有春秋。

問世間，情是何物，直教生死相許。

■雍正皇帝，清朝康熙帝第四子，為清兵入關以來的第三位皇帝。在位時置軍機處加強皇權，推行攤丁入畝、火耗歸公和打擊貪腐的王公官吏等一系列政策，對康雍乾盛世的延續具有重大作用。

■元好問，金、元之際著名文學家。其這首詞《摸魚兒》是元好問詞作的代表作，又經金庸先生的武俠小說【神雕俠侶】的引用演繹，更加膾炙人口。

詩詞

凡所有相，皆是虛妄。◎《金剛經》，鳩摩羅什
世事洞明皆學問，人情練達即文章。◎《紅樓夢》，曹雪芹

凡所有相，皆是虛妄。

世事洞明皆學問，人情練達即文章。

■鳩摩羅什，東晉十六國時期僧人，是漢傳佛教的著名譯師。譯著包括《金剛般若波羅蜜經》、《佛說阿彌陀經》、《妙法蓮華經》等等。

■《紅樓夢》，原名《石頭記》，被評為中國古典章回小說的巔峰之作，中國四大名著之一。思想價值和藝術價值極高。

非淡泊無以明志，非寧靜無以致遠。

迷途經累劫，悟則剎那間。

■諸葛亮，字孔明，三國時期蜀漢丞相，中國歷史上著名政治家、軍事家、發明家。諸葛亮一生「鞠躬盡瘁、死而後已」，是中國傳統文化裡忠臣與智者之代表。

春花秋月何時了，往事知多少。

行到水窮處，坐看雲起時。

■李煜，或稱李後主，為南唐的末代君主。政治上毫無建樹的李煜在南唐滅亡後被北宋俘虜，但是卻成為了中國歷史上首屈一指的詞人，被譽為詞聖，作品千古流傳。

■王維，字摩詰，號摩詰居士。盛唐山水田園派詩人、畫家，外號「詩佛」，今存詩四百餘首。重要詩作有「相思」、「山居秋暝」等。與孟浩然合稱「王孟」。

113

臨淵羨魚，不如退而結網。

人生難得是歡聚，唯有別離多。

■《漢書》，又名《前漢書》，中國古代歷史著作。東漢班固所著，是中國第一部紀傳體斷代史。

■《送別》這首歌的歌名常被誤作為「《驪歌》」，雖然《送別》是一首驪歌，但「驪歌」並不是它的歌曲名字。

人生得意須盡歡，莫使金樽空對月。
天生我材必有用，千金散盡還復來。◎《將進酒》，李白

人生得意須盡歡，莫使金樽空對月。

天生我材必有用，千金散盡還來。

■李白喜歡飲酒，酒可以激發他的創作靈感，也成為他詩歌的意象。李白的飲酒表面看來是豪放的，而其深處則是難言的憂愁。對於深感人生路途崎嶇不平的李白來說，酒是解愁的良方，《將進酒》一詩充分表現了這種意思。

此情無計可消除，

才下眉頭，卻上心頭。

李清照，宋代人，中國歷史上最著名的女詞人，自號易安居士。李清照前期詞風婉約，委婉含蓄。後期因歷經國破家亡、喪夫等之痛，詞風轉為孤寂淒苦。李清照對詩詞的分界看的很嚴格，她在《詞論》中提出「詞，別是一家」之說。主張詞必須尚文雅，協音律，鋪敘，典重，故實。

往事依稀渾似夢，都隨風雨到心頭。
人能克己身無患，事不欺心睡自安。◎《岳陽樓》，馬致遠

往事依稀渾似夢，都隨風雨到心頭。

人能克己身無患，事不欺心睡自安。

■馬致遠，中國元代初期雜劇作家，人稱「曲狀元」、「馬神仙」，大都人。與關漢卿、白仁甫、鄭光祖並稱元曲四大家。

畢竟幾人真得鹿，不知終日夢為魚。◎《雜詩七首》，黃庭堅
黑髮不知勤學早，白首方恨讀書遲。◎《勸學》，顏真卿

畢竟幾人真得鹿，不知終日夢為魚。

黑髮不知勤學早，白首方恨讀書遲。

■黃庭堅，北宋知名詩人，乃江西詩派祖師。書法亦能樹格，為宋四家之一。庭堅篤信佛教，亦慕道教，事親顏孝。雖居官，卻自為親洗滌便器，亦為二十四孝之一。

■顏真卿，唐朝政治家、書法家。其楷書與歐陽詢、柳公權、趙孟頫並稱「楷書四大家」。

甜言美語三冬暖，惡語傷人六月寒。◎《西廂記》，王實甫

勤學如春起之苗，不見其增，日有所長。◎ 陶淵明

甜言美語三冬暖，惡語傷人六月寒。

勤學如春起之苗，不見其增，日有所長。

■ 王實甫，元代雜劇（元曲）作家。中國著名劇作《西廂記》的作者。《西廂記》是中國《六才子書》之一，流傳深廣，家喻戶曉的愛情小說。

■ 陶淵明，自號五柳先生，晉代文學家。以清新自然的詩文著稱於世。作品有《飲酒》、《歸園田居》、《桃花源記》、《五柳先生傳》、《歸去來兮辭》及《桃花源詩》。

業精於勤荒於嬉，行成於思毀於隨。◎《進學解》，韓愈
以我觀物，故物皆著我之色彩。◎《人間詞話》，王國維

業精於勤荒於嬉，行成於思毀於隨。

以我觀物，故物皆著我之色彩。

■韓愈，世稱韓昌黎，唐代文學家，與柳宗元是當時古文運動的倡導者，合稱「韓柳」。

■王國維與梁啟超、陳寅恪和趙元任號稱清華國學研究院的「四大導師」。王國維精通英文、德文、日文，使他在研究宋元戲曲史時獨樹一幟，成為用西方文學原理批評中國舊文學的第一人。

紅不是無情物，化作春泥更護花。◎《己亥雜詩》，龔自珍

盡吾志也，而不能至者，可以無悔矣。◎《遊褒禪山記》，王安石

落紅不是無情物，化作春泥更護花。

盡吾志也，而不能至者，可以無悔矣。

龔自珍，清朝中後期著名思想家、文學家。涉及詩文、地理、經史百家。其為文縱橫，自成一格，有「龔派」之稱。

■王安石，北宋政治家、文學家、思想家、改革家。王安石是唐宋八大家之一。王安石任宰相時曾發動改革，史稱「王安石變法」，是中國歷史上一次著名的變法改革。

1

心生，種種魔生；心滅，種種魔滅。

有緣千里來相會，無緣對面不相逢。

■《西遊記》，是中國古典神魔小說，中國「四大名著」之一。講述唐三藏師徒四人西天取經的故事，表現了懲惡揚善的古老主題。

■《水滸傳》，是中國以白話文寫成的章回小說，中國「四大名著」與「六才子書」之一。內容講述北宋山東梁山泊以宋江為首的綠林好漢，由被迫落草，發展壯大，直至受到朝廷招安，東征西討的歷程。

良禽擇木而棲，賢臣擇主而事。◎《三國演義》，羅貫中
知命者不怨天，知己者不怨人。◎《淮南子》，淮南子

良禽擇木而棲，賢臣擇主而事。

知命者不怨天，知己者不怨人。

■《淮南子》一書運用辭賦的筆法，文字浪漫詭奇，站在諸侯王的的立場，反對漢朝大一統和中央集權的政策；書中所述自然論和宇宙生成論理性清晰，為後人信服，對後世道教和理學都有所影響。

世人大多眼孔淺顯，

只見皮相，未見骨相。

馮夢龍，明代文學家、戲曲家。其最有名的作品為《古今小說》、《警世通言》、《醒世恆言》，合稱「三言」，三言與凌濛初的《初刻拍案驚奇》、《二刻拍案驚奇》合稱「三言兩拍」，是中國白話短篇小說的經典代表。

人到萬難須放膽，事當兩可要平心。◎ 張大千

善用兵者，不以短擊長，而以長擊短。◎《史記》，司馬遷

人到萬難須放膽，事當兩可要平心。

善用兵者，不以短擊長，而以長擊短。

■ 張大千，中國當代知名藝術家。因其詩、書、畫與齊白石、溥心畬齊名，故又並稱為「南張北齊」和「南張北溥」。廿多歲便蓄著一把大鬍子，成為張大千日後的特有標誌。

■《史記》，由西漢史官司馬遷編寫的歷史書籍。記載了自黃帝至漢武帝太初年間共三千多年的歷史。《史記》本來是古代史書的通稱，從三國時期開始，「史記」由史書的通稱逐漸成為「太史公書」的專稱。

操千曲而後曉聲，觀千劍而後識器。◎《文心雕龍》，劉勰
君子不自大其事，不自尚其功。◎《禮記》

操千曲而後曉聲，觀千劍而後識器。

君子不自大其事，不自尚其功。

■《文心雕龍》是中國第一部系統文藝理論巨著，也是一部理論批評著作，完書於中國南北朝時期，作者為劉勰。

■《禮記》，儒學經典之一，所收文章是孔子的學生及戰國時期儒學學者的作品。《禮記》全書以散文撰成，一些篇章饒具文學價值。《禮記》不僅是一部描寫規章制度的書，也是一部關於仁義道德的教科書。

求之必得之。

知之必好之好之必求之，

朱熹，南宋理學家，程朱理學集大成者，尊稱朱子。朱熹承北宋周敦頤與二程學說，創立宋代研究哲理的學風，稱為理學。朱熹著述共有七八十種之多，收入《四庫全書》的有四十部。

4.

鷹架習字法

手練字，控制手的腦袋瓜也不能閒著

傳統習字的描紅本，最大的特色是能讓學習者在有輔助的情況下，更好入門。然而，描紅本當中的輔助欠缺了漸進性，一旦脫離了描紅線條輔助，字跡很快就會打回原形，想必這是很多練字者共同的心聲。原因無他，一般描紅容易讓人在練習的過程疏於思考。美字固然是手寫出來的，但是，幕後主使者其實是那顆冰雪聰明的腦袋瓜。所以，我們運用鷹架的概念，將字帖中選出的單字製作成遞減式的描紅輔助練習，把思考的機會還給讀者。有了第3單元的基礎，加上這一單元的漸進式魔鬼訓練，你也能逐漸拆除寫字的鷹架，徜徉在美妙的中文字當中。

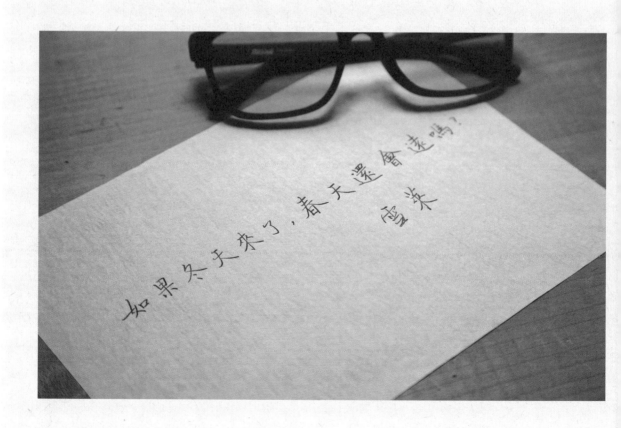

左	退	服	裝	相	將	越	於	經	站	速

右	勇	釋	翅	都	眼	趣	境	怨	仰	安

	棗	淚	衡	滅	前	再	黑	夜	樹	好

還	走	葉	巨	巾	勿	聞	少	來	此	在
睘	赤	芏	巨	巾	勿	門	小	來	止	在
罒	丰	艹	厂	川	勹	門	小	环	止	才
罒	土	艹	一	丨	勹	門	丨	厂	上	十

傲	望	專	節	鄉	以	瘋	也	漢	火	導
傲	望	專	節	狼	以	疯	力	漢	火	道
仕	乞	吾	竹	乡	以	疒	乛	漢	小	首
亻	乚	一	午	乡	丨	疒	乚	氵	丶	首

方	成	世	進	順	職	勢	謂	極	斯	莫
方	成	世	進	川	職	執	謂	柯	斯	莫
一	厂	廿	隹	川	取	幸	謂	柯	其	莫
丿	一	十	亻	丿	耳	土	言	木	甘	廿

內	點	永	翼	滿	花	的	別	後	真	而
內	點	永	翼	滿	花	的	別	後	真	而
	黑								真	而
	甲								真	一

影	最	微	寂	勝	視	獨	花	突	器	就
影	最	微	寂	勝	視	獨	花	突	器	就
	早									京
	日									

死	看	何	孤	諾	是	盛	悲	弱	切	之
死	看	何	孤	諾	是	盛	悲	弱	切	之
				諾						

讓	擊	種	英	安	多	迷	問	有	麼	得
讓	擊	種	英	安	多	迷	門	才	麻	得
讓	擊	秎	芸	宊	多	米	門	大	庁	行
言	叀	千	苎	宀	夕	心	日	ノ	亠	彳
言										

言	不	知	長	勢	必	時	即	近	可	所
	不	知	長	勢	必	時	即	近	可	所
驗	丁	矢	長	絲	义	昉	日	斤	丁	阝
驗	一	乍	上	兰	丷	日	フ	厂	一	厂
馬										

馬	須	物	勤	心	行	志	春	你	流
馬	江	物	勤	心	行	志	夫	作	沭
匡	氵	牛	革	心	行	士	夫	仵	氵
		牛	廿	心	彳	士	夫	亻	氵

徵	塵	邊	讀	屬	贏	藝	樂	為	歡	療
徵	鹿	邊	讀	屬	贏	藝	樂	為	歡	療
徵	鹿	邊	讀	屬	贏	藝	樂	為	歡	療
彳	庐	島	言	屛	言	藝	幼	為	歡	疾
彳	广	島	言	厂	亡	芸	白	丷	苗	疒
丿	广	自	主	厂	二	艸	丿	丶	苗	广

機	總	擠	麗	犧	斷	憂	舉	關	懷	暖
機	總	擠	麗	犧	斷	憂	與	關	懷	暖
機	約	擠	麗	犧	斷	憂	與	關	懷	暖
松	絲	扩	严	犧	斷	丞	舁	關	懷	暖
木	絲	扩	丽	犄	丝	百	卜	門	忙	暖
十	幺	才	丙	牜	幺	一	丁	尸	忄	日

戀	繁	露	離	識	書	羨	隨	悔	臣	觀

穩	我	海	學	如	盡	頭	彩	緣	淺	

國家圖書館出版品預行編目資料

美字練習日：靜心寫好字 / 葉曄，楊耕作. --
臺北市：三采文化, 2015.12
面： 公分. --（生活手帖01）

ISBN 978-986-342-502-1 (平裝)

1.習字範本

943.97 104021774

特別感謝：伊聖詩私房書櫃

生活手帖 01

美字練習日：靜心寫好字

作者｜葉曄、楊耕　　　　　責任編輯｜鄭雅芳

文字編輯｜劉汝雯　　　　　行銷主責｜周傳雅

美術主編｜藍秀婷　　　　　美術編輯｜江宜蔚

封面設計｜李蕙雲　　　　　專案攝影師｜林子茗

插畫繪製｜王小鈴

發行人｜張輝明　　　總編輯｜曾雅青　　　發行所｜三采文化股份有限公司

地址｜台北市內湖區瑞光路 513 巷 33 號8樓　　傳訊｜TEL：8797-1234　FAX：8797-1688

網址｜www.suncolor.com.tw　　郵政劃撥｜帳號：14319060　　戶名：三采文化股份有限公司

初版發行｜2015年12月4日　　定價｜NT$320

25刷｜2023年10月30日